(Par P.-A. Vieillard, d'après Barbi...

(C.)

SALON DE 1824.

Revue.

SALON

DE

MIL HUIT CENT VINGT-QUATRE.

Revue

DES OUVRAGES DE PEINTURE,
SCULPTURE, ETC.,

Des Artistes vivans.

(Extrait du JOURNAL DES MAIRES.)

PARIS,
DE L'IMPRIMERIE DE PILLET AINÉ,
RUE CHRISTINE, N° 5.

Février 1825.

SALON

DE

MIL HUIT CENT VINGT-QUATRE.

—

VISITE DU ROI
AU MUSÉE ROYAL DES ARTS,
Le vendredi 14 janvier 1825.

A une heure, le Roi est arrivé au Louvre par la galerie. M^{gr} le Dauphin accompagnait S. M. M. le vicomte de La Rochefoucauld s'est avancé au devant du monarque, à la tête de MM. les peintres et les sculpteurs réunis en très-grand nombre.

A l'entrée des galeries où sont exposés les tableaux modernes, M. le vicomte de La Rochefoucauld a présenté à S. M. nos premiers artistes.

S. M. s'est arrêtée, et M. le vicomte a adressé au Roi le discours suivant, que S. M. a paru entendre avec une extrême faveur.

« SIRE,

» Les bontés de Louis XVIII ne m'ont jamais inspiré une reconnaissance plus profonde que dans ce moment où nous nous présentons à V. M. entourés de cette foule d'hommes célèbres. Français, ils feront, par leur amour, la

joie de ce cœur si paternel et si royal; leurs pinceaux habiles légueront à vos descendans, Sire, d'utiles leçons et de magnanimes exemples. Ils retraceront la gloire de ce héros qu'aucun obstacle ne put arrêter pour assurer le triomphe du drapeau français, et qui, chéri des braves, fut aimé de ceux mêmes qu'il avait à combattre.

» Non, les arts ne sont pas ingrats; ils ont immortalisé les siècles de Périclès et de Léon X. La France, plus heureuse encore que la Grèce et l'Italie, comptera deux siècles également célèbres, ceux de Louis XIV et de Charles X.

» Je ne rappellerai pas à V. M. des ouvrages qu'elle a jugés avec ce goût qu'elle possède à un si haut degré. Je ne citerai pas davantage des talens auxquels V. M. a rendu une si éclatante justice. Il suffit de nommer en sa présence des hommes que l'Europe nous envie, et que la France compte avec orgueil. C'est, auprès de V. M., la seule recommandation qui leur soit nécessaire et qui soit digne d'eux.

» Je demande au Roi la permission de laisser ce soin à M. le comte de Forbin, qui, depuis dix ans, seconde l'élan des arts avec une infatigable sollicitude, et encore par de beaux et honorables exemples. »

S. M. a répondu :

« Messieurs, je connais les progrès qu'a faits l'académie
» des beaux-arts; je jouis de votre gloire, et j'en jouis
» comme bon Français et comme votre souverain. »

Le Roi a ensuite visité toutes les salles, ayant à ses côtés M. le comte de Forbin, directeur du Musée royal. S. M. s'est arrêtée devant plusieurs tableaux et plusieurs pièces de sculpture.

S. M. a ensuite distribué les croix. Au moment où M. le vicomte de La Rochefoucauld s'apprêtait à appeler les noms, et avait déjà dit : Récompenses accordées par le Roi........ S. M. a dit : « Ce sont plutôt des encouragemens que des
» récompenses que je vais distribuer, car j'aurais trop à faire

» si je voulais donner des récompenses à tous ceux qui en
» méritent. » Ces paroles ont été accueillies par les cris de
Vive le Roi!

Les noms ont ensuite été appelés.

Ont été nommés *chevaliers de l'ordre de Saint-Michel* :
MM. Carle Vernet et Cartellier.

Officiers de la Légion-d'Honneur : MM. Dupaty, statuaire, membre de l'Institut; Bosio, premier sculpteur du Roi; Hersent, peintre d'histoire; Horace Vernet, *idem*.

Membres de la Légion-d'Honneur : MM. Ingres, peintre d'histoire; Schnetz, *idem*; Drolling, *idem*; Heim, *idem*; Mauzaisse, *idem*; Blondel, *idem*; Dejuinne, *idem*; Picot, *idem*; Bouton, peintre de genre; Daguerre, *idem*; Watelet, paysagiste; Bidault, *idem*; Redouté, peintre de fleurs; Van Daël, *idem*; David, statuaire; Debay, *idem*, Bra, *idem*; Raggi, *idem*; Ramay, *idem*; Tardieu, graveur; Richomme, *idem*; Th. Lawrence, peintre de portraits du roi d'Angleterre.

Après cette distribution, le Roi a dit : « Je regrette que
» M. Gérard ne soit pas ici, je lui aurais demandé pour
» moi le tableau du sacre; je ne doute pas qu'il ne s'en
» charge avec plaisir. » M. Gérard, qui était présent, qui se trouvait confondu dans la foule, s'est avancé vers le Roi pour lui témoigner sa respectueuse reconnaissance.

Au moment où le Roi allait se retirer, M. le comte de Forbin lui a adressé le discours suivant :

« SIRE,

» Une nouvelle ère commence pour la France; l'union, le respect et l'amour se pressent autour du trône de V. M.; fiers de votre suffrage, interprètes de la félicité publique, les arts reconnaissans légueront à l'avenir tout ce qui étonne nos regards; les merveilles d'une sage tolérance, et le tableau touchant des pompes de l'antique monarchie. Ce roi, objet de nos regrets, qui sut relever tant de ruines, Louis XVIII,

se plaisait à venir au milieu de nous ; un artiste, dont la France est orgueilleuse, le fait revivre pour recevoir le juste tribut de notre vénération ; Louis XIV renaît aussi avec tout son siècle, et ce bel ouvrage frappe nos esprits ; comme une prophétie, le même pinceau créa l'entrée de Henri IV, monument de deux restaurations ; l'image d'un roi qui sut pardonner est encore un bienfait pour les peuples. Les premiers regards de V. M. ont déjà vivifié ce musée. Vous avez paru, Sire, et de nouvelles richesses, de nouveaux chefs-d'œuvre enrichissent le domaine des arts. Un peintre vient d'associer l'apothéose d'une bergère aux fastes de notre histoire : déjà il a reçu de vos mains augustes le salaire du succès. Cette providence royale, qui console et soutient le génie dans sa carrière, n'accorde pas à sa mémoire de stériles regrets ; s'il est frappé par la mort, elle dépose sur la tombe d'un artiste célèbre la récompense qui devait honorer ses derniers jours. Enfin, V. M. fait chercher au loin les talens étrangers, et signale leur adoption par d'éclatantes faveurs.

» C'est dans ce Louvre, rempli du souvenir de vos aïeux, Sire, que la grande ombre de François Ier semble vouloir placer sous la protection spéciale de V. M. tous les artistes heureux et fiers de l'entourer. »

Après le départ du Roi, on a distribué des médailles et fait l'appel des tableaux achetés par le gouvernement.

MÉDAILLES.

Peinture. — MM. Adam, Augustin (Mme), Beaune, Bellangé, Bellay, Blanchard (Mlle), Boisselier, Bonington, Brune, Clésian, Champin, Coignet, Colin, Copley Fielding, Dassy, Delaroche jeune, Didier (Mme), Dupré, Duvidal de Montferrier (Mlle), Fleury Robert, Frosté, Gaston, Gilbert, Girardin, Gosse, Godefroy (Mlle), Gudin (F.), d'Hervilly (Mlle), Hollier, Isabey (Eugène), Jac-

quaud, Knip, Lami (Eugène), Leclerc (M^{elle}), Lecomte (Pierre), Leprince (Robert-Léopold), Leprince (Charles de Crespy), Meillan, Monthelier, Mouchy, Olry, Ostervald, Pagnierre (M^{me} veuve), Pastier, Pau de Saint-Martin, Perignon, Petit-Jean (M^{me}), Pingret, Quinart, Renaudin (M^{me}), Reverchon, Ribault (M^{me}), Ricois, Rioult, Roqueplan, Rouillard (M^{me}), Sambat (M^{lle}), Saint-Evre, Sequeire, Sigalon, Storelli, Taylor, Tournier, Treverret (M^{lle}), Van-Bisauburgh, Verboeckhoven, Villeneuve.

Sculpture. — MM. Bougron, Dantan, Elshouet, Fechard, Pigalle, Tiolier, Vietty.

Gravure. — MM. Caron, Caunois, Chatillon, Gelée, Leisnier, Lemaitre, Leroux, Rey, Six-Denier, Texier (Victor), Tompson, Villemain, Garnier.

Lithographie. — MM. Aubry Lecomte, Bonnemaison, Weber, Grevedon, Jacob.

TABLEAUX

acquis à la suite de l'exposition.

MM. ALLAUX : *Scène du combat des Centaures et des Lapythes.* — M^{lle} BLANCHARD : *la Vierge de bon secours.* — BOYENVAL : *François I^{er} recevant Charles-Quint au château de Chambord.* — CHAUVIN : *Vue de la Rusinilla.* — COGNIET : *Marius à Carthage.* — COUDER : *Léonidas.* — COUTANT : *Ceyx et Alcyone.* — FRANCK : *Hylas et les nymphes du fleuve Ascanius.* — GOSSE : *Saint Vincent de Paule convertissant son maître.* — GUÉRIN (Philibert) : *un paysage.* — M^{lle} JURAMY : *Fonts baptismaux.* — LAFONT : *la chaste Suzanne.* — LAMY : *combat de Puerto.* — LATIL : *sujet tiré de Roland furieux.* — LECOMTE (Hippolyte) : *Marie Stuart s'échappant du château de Loch-Leven.* — LETELLIER : *paysage d'Italie.* — PICOT : *Céphale et Procris.* — REGNIER : *Williams Wallace.* — RAYMOND : *Orphée.* — RICHARD : *Louis de la Trémoille.*

— Rioult : *Roger délivrant Angélique.* — Saint-Evre : *Job.* — Serrur : *le Camoens.* — M^me Servière : *Inès de Castro.* — Smith : *Andromaque au tombeau d'Hector.* — Storelli : *un paysage.* — Fournier : *un tableau de fruits.* — Trézel : *Circé.* — Vinchon : *Jeanne d'Arc.*

TABLEAUX EXPOSÉS AU SALON,
et dont l'acquisition a déjà été autorisée.

Henri IV, par Bergeret ; *un paysage*, par Constantin ; *le Massacre de Scio*, par Lacroix ; *Camille chassant les Gaulois*, par Dupré ; *le palais de Fontainebleau*, par M^lle Grand-Pierre ; *une prise d'habit religieux*, par Granet ; *une Nymphe*, par Granger ; *sauvetage d'un navire*, par Gudin ; *scène militaire*, par Genod ; *l'embarquement de bestiaux*, par Leprince ; *mort de S. A. R. Mgr le duc de Berri*, par Menjaud ; *la diseuse de bonne aventure*, par Schnetz ; *intérieur de Saint-Etienne-du-Mont*, par Renoux ; *Apollon chassé du ciel*, par Turpin de Crissé ; *tableau de fleurs*, par Vandael ; *le départ pour la chasse*, par Carle Vernet.

OUVRAGES DE SCULPTURE
acquis à la suite de l'exposition

S. A. R. Mgr le duc d'Angoulême, par Bra. — *Biblis*, par Dupaty. — *Le buste du feu Roi*, par Gayrard. — *Une Nymphe*, par Jacotot. — *Un Sylène*, par Legendre Héral. — *Euridice mourante*, par Nanteuil. — *Psyché*, par Pradier. — *Un buste de Louis XVIII*, par le même. — *Hercule et Icare*, par Raggi. — *Pandore*, par Rutxhiel. — *Une baigneuse*, par Seurre. — *La Force asservie par l'Amour*, par Tiolier. — *Copie de l'Amour de Chaudet*, par Soyer.

TRAVAUX DE PEINTURE
commandés à la suite de l'exposition.

NOMS DES PEINTRES AUXQUELS ILS SONT CONFIÉS.

MM. Allaux, Ansiaux, Belloc, Caminade, Chabord,

Cogniet, Colson, de Juinne, Delacroix, Delaroche, Delaval, Drolling, Dubuffe, Ducis, M^lle Duvidal de Montferrier, Robert Fleury, M^me Haudebourt Lescot, Heim, Ingres, Lancrenon, Lemasle, Lethiere, Lordon, Marigny, Mauzaisse, Rouget, Scheffer, Schnetz, Sigalon, Steuben, Thomasi.

TRAVAUX DE SCULPTURE COMMANDÉS.

MM. BRA : *une statue en pied de Mgr le Dauphin.* — BOUGRON : *Othryadas*, statue en marbre. — BRUN et CAILLOUETTE : *une statue en marbre.* — CORTOT : groupe de *Daphnis et Chloé.* — DEBAY père : *Argus endormi.* — ESPERCIEUX : *jeune homme au bain.* — FESSARD : *un buste en marbre.* — FOYATIER : *idem.* — GATTEAUX : buste de *Sébastien del Piombo.* — GUERSANT : le buste en marbre de *Germain Pilon.* — GUILLOIS : *un buste en marbre.* — PETITOT fils : *un chasseur blessé par un serpent.* — PIGALLE : *un buste en marbre* — RUTXHIEL : buste de *Mgr le duc de Bordeaux.*

Les modèles en plâtre de ces divers sujets ont figuré à l'exposition.

Indépendamment des ouvrages achetés par les ordres du Roi, et dont cette seule faveur fait un éloge auquel il n'y a plus rien à ajouter, S. Exc. le ministre de l'intérieur, digne appréciateur des beaux-arts, a fait l'acquisition des tableaux suivans :

Le *saint Louis captif*, par AUVRAY ; *la Reine Blanche*, par FRAGONARD ; *le Christ en croix*, de MOUCHY ; *Jésus-Christ guérissant les malades*, de POISSON ; *le Martyre de saint Sébastien*, de SONCHON.

REVUE.

Si Paris, ce rendez-vous de tous les grands talens, jouit, d'une manière plus immédiate, de leurs travaux et de leurs succès, la France entière les suit avec intérêt, et y applaudit avec enthousiasme. La plupart de ces artistes, dont les chefs-d'œuvre honorent et embellissent la capitale, ont reçu le jour dans nos provinces : de brillans musées enrichissent leurs villes principales; dans les cités les moins populeuses, les arts ont de nombreux sectateurs; il en est peu où la munificence du gouvernement, secondée par le zèle éclairé des administrateurs, n'ait ouvert la carrière des études aux jeunes adeptes qu'une heureuse vocation appelle à cultiver les arts du dessin : le plus humble hameau peut donner la naissance au plus grand peintre de son siècle. A ce titre, nous sommes sûrs de ne pas nous écarter des devoirs que nous impose notre mission spéciale, en ajoutant encore quelques traits au tableau dont nous avons mis l'esquisse sous les yeux de nos lecteurs. Si le cadre de notre journal ne nous a pas permis de rendre un compte détaillé de l'exposition de 1824, nous nous sommes toujours réservé le discret privilége d'en donner un rapide aperçu à nos abonnés, lorsqu'elle serait arrivée à son terme. C'est sous les auspices, c'est sur les pas de notre monarque bien aimé que nous allons rapidement parcourir cette carrière ouverte à la gloire de la France, et associer à notre zèle l'attention de nos nombreux lecteurs. Nous aimons à penser que, parmi eux, il s'en trouvera sans doute plus d'un chez qui les noms des artistes couronnés exciteront un intérêt plus pressant que celui qui s'attache au triomphe des arts ; c'est cet autre intérêt qui prend sa source dans les plus doux sentimens de la nature ou de l'amitié.

Nous ne croirions pas avoir complété notre tâche, si nous

nous étions bornés à faire connaître le nom des artistes dont les travaux ont mérité l'approbation et les récompenses accordées par la munificence royale. Ces récompenses, suivant l'expression si heureuse et si paternelle de celui qui les a décernées, doivent surtout être considérées comme des encouragemens; mais, avant ceux à qui leur âge et leurs dispositions donnent des titres à se voir encouragés, se placent naturellement ceux qui, les ayant devancés dans la carrière, sont leurs maîtres et leurs modèles ; ceux-là qui, dès long-tems, ont mérité les distinctions dont un gouvernement protecteur fait le plus digne prix des arts, n'ont pas besoin de voir leur nom proclamé de nouveau, chaque fois qu'ils ajoutent à sa gloire; mais ce serait donner l'idée la plus incomplète et la plus fausse de l'ensemble de l'exposition, que d'omettre les noms de ces artistes si recommandables, après avoir mentionné ceux de leurs jeunes émules. Que nos lecteurs ne s'étonnent donc pas s'ils rencontrent fréquemment, avec une mesure d'éloges supérieure à celle que nous avons décernée aux jeunes vainqueurs, des noms que nous n'avons pas encore mis sous leurs yeux. Nous sommes trop riches en talens pour n'en pas avoir un grand nombre à citer.

TABLEAUX D'HISTOIRE.

SUJETS NATIONAUX. — SUJETS RELIGIEUX.

Le sentiment douloureux d'une honorable convenance nous engage à consacrer nos premiers hommages aux grands artistes que nous avons perdus. Nous oserons être ici les échos des paroles sorties d'une bouche auguste, en répétant ce que S. M. a dit à M. Gérard, à propos de la mort de Girodet : *Nous avons fait une grande perte.* Sans avoir, à l'exemple de tant d'indiscrets panégyristes, la témérité d'assigner les places entre les soutiens actuels de l'école française, nous sommes sûrs de ne pas nous exposer à être dé-

mentis en disant que le grand peintre, honoré des illustres regrets, tiendra toujours sa place au premier rang. *Endymion*, *Atala*, *une scène du Déluge*, assurent l'immortalité au nom de leur auteur. Déjà atteint du mal cruel qui l'a enlevé aux arts, nous n'avons eu de lui, cette année, que quelques portraits; mais ceux des généraux *Cathelineau* et *Bonchamp*, où brillent avec tant d'éclat et de vérité, la mâle intrépidité du premier, le courage si héroïque et si calme du second, sont de vrais tableaux d'histoire, tout-à-fait dignes de leur auteur.

Une mort prématurée a associé à la perte de Girodet celle d'un jeune artiste qui était entré dans la carrière par un pas de géant, et qui, dès son début, s'était placé auprès des grands maîtres. Nous voulons parler de Gericault, auteur de l'effrayant, mais superbe tableau du *Naufrage de la Méduse*, exposé au Salon de 1820. Deux essais, où l'on retrouve l'empreinte d'un grand talent, sont le dernier tribut que le sien nous a offert.

Hâtons-nous de remplacer les regrets par le sentiment de satisfaction et d'orgueil que doit nous inspirer la possession de tant d'élémens de gloire pour les arts. Il suffirait des deux chefs actuels de notre école pour en soutenir l'éclat. M. Gérard, premier peintre du Roi, à qui la France doit le magnifique tableau de l'*Entrée de Henri IV à Paris*, et vingt autres chefs-d'œuvre, ne se lasse pas d'en produire. Son *Philippe V* est une page superbe de l'histoire de Louis XIV, où il a fait revivre sous nos yeux les personnages les plus illustres de la famille et de la cour de ce grand roi. Son portrait en pied de *Louis XVIII, dans son cabinet, aux Tuileries*, nous a présenté, vivant, et animé de tout l'amour d'un père et d'un roi, l'immortel auteur de la charte, trop tôt enlevé à la France. Plusieurs portraits au dessus de tout éloge ont complété le tribut de M. Gérard. Son digne émule, M. Gros, l'auteur des peintures qui décorent la coupole de Sainte-Geneviève, un des plus beaux hommages que les arts aient

jamais offert à la patrie et à la religion, trop occupé de finir cet ouvrage immense, n'a pu exposer au Salon qu'un seul portrait, celui de M. le *comte Chaptal*, membre de l'Institut; mais ce portrait est un chef-d'œuvre, sous le rapport de la ressemblance et de l'exécution.

Après ces deux talens hors de ligne, nous nous hâtons de nommer M. HERSENT, le peintre du sentiment et de l'expression. Son tableau *des Religieux du mont Saint-Gothard, secourant une famille attaquée par des brigands*, est, comme tout ce qui sort de son pinceau, rempli d'intérêt et de ce charme qui naît de la vérité. On lui doit aussi un grand nombre de portraits, genre où il excelle.

Nous en dirons presque autant de M. HORACE VERNET, en ajoutant que ce jeune peintre, sans exceller peut-être dans aucun genre, réussit dans tous à un degré si éminent, que cette réunion, en lui seul, de moyens, de succès si divers, en fait un des peintres les plus étonnans qui aient jamais existé, et, à coup sûr, le phénomène de notre école. Histoire, batailles, marines, paysages, scènes d'intérieur, portraits, bambochades, il fait de tout, et il n'échoue en rien ; c'est, en un mot, l'artiste universel, le petit Voltaire de la peinture. Il y a deux ans, il fit chez lui une exposition toute de son crû, et on y courut. Cette année il a daigné en faire jouir le public non privilégié, et il attirait la foule. Il n'est nullement dans notre cadre d'apprécier les ouvrages exposés au Salon, sous le rapport purement technique; sans cela, nous aurions bien quelques petites observations à soumettre à M. Horace, sur l'usage qu'il fait quelquefois de sa prodigieuse facilité ; mais nous aimons mieux, avec ses nombreux admirateurs, reconnaître qu'aucun peintre ne met dans ses compositions une vérité plus séduisante, un naturel plus gracieux et plus varié. S. M. a daigné confier à M. Horace Vernet l'exécution du tableau de la *Revue passée* par elle, *au champ de Mars, le 30 septembre dernier*. La couleur et l'effet de ce tableau sont, sans doute, très-remarquables, mais

presque tous ceux qui l'ont vu ont regretté que l'auteur eût tiré un parti si peu heureux des avantages que lui offrait la principale figure de sa composition, et, sans doute, il partage ce regret avec eux et avec nous. Il a beaucoup mieux réussi dans son portrait équestre de Mgr le Dauphin. En général, les ouvrages de grande dimension conviennent moins au talent de M. Horace, que les tableaux où les figures sont réduites au tiers ou au quart de nature. Dans ce genre, ses deux tableaux des *Batailles de Montmirail* et *de Champ-Aubert* sont des chefs-d'œuvre.

Nos lecteurs se rappellent que les deux derniers artistes que nous venons de citer ont reçu du Roi la croix d'officier de la Légion-d'Honneur. M. Carle VERNET, père de M. Horace, a reçu le grand cordon de l'ordre de Saint-Michel. Cet artiste distingué, dont le talent serait peut-être plus célébré, s'il n'était pas le fils de son père, et le père de son fils, excelle surtout à rendre les sujets militaires, et tous ceux où les chevaux sont en première ligne. Nous devons cette année à son pinceau la *Prise de Pampelune par le corps d'armée sous les ordres du maréchal de Lauriston, au mois de septembre* 1823, et une foule de *tableaux de genre,* où brille une touche facile et spirituelle.

Les peintres d'histoire qui, à la suite des précédentes expositions, ont mérité les distinctions que la bienveillance royale vient d'accorder à leurs plus dignes émules, ont soutenu cette année la réputation acquise par leurs anciens travaux, s'ils n'y ont pas ajouté. Voici, avec leurs noms, la liste de leurs principaux ouvrages.

MM. ABEL DE PUJOL : *Germanicus sur le champ de bataille où Varus et ses légions furent massacrés par les Germains; le Baptême de Clovis par saint Remi; prise du Trocadéro.* — LE-THIERE : *Fondation du collège de France par François Ier.* — MEYNIER : *Saint Vincent de Paule prêchant, en présence de la cour de Louis XIII, pour les enfans abandonnés.* — GUÉRIN (PAULIN) : *Ulysse en butte au courroux de Neptune,* et une

foule de beaux *Portraits*. — FRAGONARD, déjà cité par son tableau de la *Reine Blanche*, et que nous retrouverons encore, en parlant des sculptures. — GASSIES : *la Transfiguration*, tableau commandé, où l'auteur a montré qu'il n'était pas indigne de traiter un sujet dont le pinceau de Raphaël a tiré le chef-d'œuvre de la peinture; *sainte Marguerite, reine d'Écosse, lavant les pieds aux pauvres; la Clémence de Louis XII; la Prise de Santi-Pétri*, et une foule de charmans tableaux de petite dimension; *Intérieurs d'églises, Marines, Paysages;* car le talent de M. Gassies n'est guère moins fécond que celui de M. Horace Vernet, et est presque aussi varié. — ROUGET : *Le Christ en agonie au jardin des Olives; Henri IV pardonnant à des paysans qui avaient fait entrer des vivres dans Paris.*

Parmi les peintres d'histoire décorés cette année, nous devons à M. DROLLING *la Séparation d'Hécube et de Polixène*, tableau dont la figure principale est un chef-dœuvre, sous le rapport de l'expression et du mérité du pinceau; plusieurs excellens *Portraits*. — HEIM : *Massacre des Juifs pendant le siége de Jérusalem par Titus*, vaste et hardie composition, remplie d'effet et de chaleur; *sainte Adélaïde; Délivrance du roi d'Espagne.* — MAUZAISSE : *Martyre de saint Etienne; Portrait équestre de Henri IV; Entrée de Mgr le duc d'Angoulême dans Madrid.* — BLONDEL : *L'Assomption; Élisabeth de Hongrie déposant sa couronne aux pieds de J.-C.; la Visitation;* plusieurs *Tableaux* de genre et *Portraits*, recommandables par la grâce et la suavité, caractères distinctifs du talent de M. Blondel.

J'en dirai autant de celui de M. PICOT, à qui nous devons *Céphale et Procris, la Délivrance de saint Pierre, Mgr le duc d'Angoulême à Chiclana.* C'est par la correction du dessin et la finesse du pinceau que se distinguent les ouvrages de M. INGRES : outre son grand tableau du *Vœu de Louis XIII*, que l'on serait tenté d'attribuer à l'un des premiers maîtres des anciennes écoles d'Italie, il a exposé un magnifique *Por-

trait d'homme, et plusieurs petites compositions historiques remplies d'esprit et de charme.

La vigueur du pinceau, une couleur magique, une vérité d'expression qui va presque jusqu'à l'illusion, assignent à M. SCHNETZ une des premières places parmi les peintres de l'école moderne. C'est surtout dans l'imitation, aussi pittoresque que naïve, de la figure et des habitudes de la classe villageoise des environs de Rome, que ce talent brille de tout son éclat. Il excelle dans les compositions de deux ou trois figures, quelle qu'en soit la dimension. Quoique, selon nous, il soit moins heureux dans ses grandes compositions, dont l'ensemble présente un peu de confusion, on ne peut s'empêcher de reconnaître un mérite d'exécution peu commun dans ses deux tableaux de *sainte Geneviève distribuant des vivres aux assiégés de Paris*, et du *Grand Condé à la bataille de Senef*. On doit au pinceau de M. DE JUINNE *la Famille de Priam pleurant la mort d'Hector*.

Plusieurs jeunes peintres, dont les succès, plus récens que ceux des artistes que nous venons de citer, leur présagent cependant un avenir aussi glorieux, viennent se placer à leur suite. MM. DELAROCHE : *Jeanne d'Arc, malade, est interrogée dans sa prison par le cardinal de Winchester; saint Vincent de Paule*, même sujet que le tableau de M. Meynie, composition remplie de charme et de vérité. — GOSSE : *saint Vincent de Paule convertit son maître*, sujet heureux, traité avec un talent remarquable; plusieurs *Portraits*. — ALLAUX : *Pandore descendue sur la terre par Mercure; le Christ au tombeau*. — COUDER : *Léonidas*. — FROSTÉ : *Jésus-Christ guérit un pestiféré; saint Charles Borromée; Mgr le duc d'Angoulême visitant l'hôpital militaire de Chiclana*. — STEUBEN : *le Serment des trois Suisses; Portraits*. — VINCHON : *Jeanne d'Arc sur les murs d'Orléans; Mort de Comala*. — DELAVAL : *Adoration du Sacré-Cœur*; plusieurs belles études de *Portraits*. —CAMINADE : *Arrivée de Madame, duchesse d'Angoulême, à Bordeaux, le 7 avril 1823; Portraits*. — DELACROIX : *Massacre de Scio*. — SIGALON : *Locuste*.

Enfin, nous terminerons cette revue de nos jeunes talens par M^{lle} BLANCHARD, élève de Girodet et Gérard, et qui se montre digne d'un si honorable patronage.

On a dû voir, par ce rapide exposé, que le dernier Salon ne se recommandait pas moins par le choix des sujets, sur lesquels s'est exercé le pinceau de nos peintres d'histoire, que par le mérite de l'exécution. Cette direction, imprimée au talent de nos artistes, est à la fois un hommage rendu aux mœurs publiques, et un heureux indice de perfectionnement : car les bonnes doctrines n'influent pas moins sur le talent que sur les habitudes morales, et tout ce qui tend à les épurer, les ennoblit en même tems. Peu de tableaux ont offert, cette année, des sujets tirés de la fable ; sans doute elle en présente un grand nombre de favorables à la peinture, mais ils ont été traités mille fois, et l'intérêt en est bien diminué. Au contraire, celui qui s'attache aux sujets historiques de notre belle France, s'accroît de jour en jour, et nos artistes les plus distingués, animés par les regards d'un roi père de ses sujets, s'empressent d'exploiter cette mine féconde. L'héroïque campagne de 1823 a augmenté encore nos richesses en ce genre ; aussi, les principaux traits en ont été plusieurs fois reproduits. Le retour aux idées et aux habitudes religieuses a secondé le nouveau mouvement imprimé aux arts. Nos temples, dévastés par le vandalisme révolutionnaire, les appellent à réparer leurs pertes, et les encouragemens d'un gouvernement protecteur concourent efficacement à assurer ces heureuses restaurations. Le nombre, toujours croissant des talens estimables, établit entre eux une concurrence qui les oblige nécessairement à réduire le prix de leurs travaux, et l'embellissement à peu de frais des églises de nos cités, et même de nos hameaux, doit être rapidement le résultat d'un ordre de choses si avantageux.

On a vu quelle faveur les sujets religieux ont obtenue au dernier Salon. Nous nous reprocherions de n'avoir pas uni au grand nombre de noms que nous avons déjà cités, ceux de

plusieurs athlètes depuis long-tems entrés dans la carrière, et qui, cette année surtout, ont presque exclusivement consacré leurs pinceaux à la gloire de la religion ou à celle de nos annales. Ce sont MM. Ansiaux : *la Flagellation de Jésus-Christ; saint Paul à Athènes; l'Annonciation de la Vierge.* — Lordon : *saint François d'Assise; Henri IV après la bataille de Coutras.* — Trézel : *les Ames du Purgatoire s'élevant vers le ciel; saint Jean l'évangéliste écrivant l'Apocalypse.* — Marigny : *le Christ au pied de la croix.* On doit aussi à MM. Ansiaux et Trézel plusieurs portraits fort remarquables.

TABLEAUX DE BATAILLES. — PORTRAITS. — TABLEAUX DE GENRE.

Après la religion, la gloire est le premier mobile des Français, et tout ce qui leur en retrace l'image agit puissamment sur eux; aussi plusieurs de nos peintres se sont presque exclusivement voués à traiter des sujets militaires de petite dimension. On distinguait surtout cette fois, parmi eux, MM. Lejeune (le général), dont, autrefois, les tableaux étaient inabordables, tant on se pressait pour les voir, mais à qui, cette année, M. Horace Vernet a enlevé le sceptre des batailles. — Adam : *Attaque de Santi-Pétri; Attaque du Trocadéro*, et plusieurs tableaux de sujets militaires. — Bellanger : *Reddition du fort d'Aboukir*, et plusieurs sujets grotesques d'une vérité frappante. — Lecomte (Hippolyte) : *Attaque et prise des retranchemens devant la Corogne, par la division Bourke; avant-postes de l'armée au bivouac dans la Sierra-Morena;* autres sujets militaires et paysages.

Dans notre revue des peintres d'histoire, nous avons eu souvent occasion de mentionner le talent de la plupart d'entre eux pour le portrait; mais il est plusieurs artistes d'un mérite très-distingué qui se consacrent exclusivement à ce genre si précieux. Nous citerons à leur tête M. Robert

Lefèvre, peintre du Roi, et à qui les plus honorables succès ont dès long-tems mérité la décoration ; mademoiselle Godefroid, élève de M. le baron Gérard, et bien digne d'un tel maître ; MM. Rouillard et Riésener, émules de Robert Lefèvre ; enfin nous n'oublierons pas madame Lebrun qui, dans un âge très-avancé, soutient la réputation que lui ont acquise ses premiers travaux ; et mademoiselle Bouteiller, qui, chaque année, ajoute à la sienne.

Jusqu'à présent, nous n'avons arrrêté nos regards que sur les tableaux où la figure domine ; ceux dits *de genre* entrent encore dans cette catégorie des plus nobles productions du pinceau. Les uns, dont le sujet est un trait connu, ne diffèrent des tableaux d'histoire que par leur modeste dimension : d'autres, en retraçant quelques-unes des scènes les plus intéressantes de la vie privée, attirent d'autant plus l'attention, et attachent d'autant plus le cœur, qu'on y rencontre souvent l'image d'une situation dans laquelle on s'est soi-même trouvé, et que son aspect renouvelle l'impression des sentimens qu'elle a fait naître. Cette considération toute simple, explique, je crois, la vogue extraordinaire que les tableaux de genre obtiennent au Salon. Moins recommandables, sous le rapport des plus nobles parties de l'art, que les grandes compositions historiques, pour les juger, il ne faut que des yeux ; pour en jouir, il ne faut qu'une ame : aussi est-ce à eux que les femmes donnent la préférence, et parmi celles qui cultivent la peinture, il en est plusieurs qui réussissent au haut degré, dans ce genre, où le cœur inspire le talent, où le sentiment est l'arbitre du goût. Nous croyons donc n'acquitter qu'une dette en donnant, cette fois, le pas aux dames sur leurs émules de l'autre sexe.

Nous nommerons la première madame Hersent, née Mauduit, femme du grand peintre de ce nom, et qui prouve que le talent ne dégénère pas, en tombant en quenouille. Son admirable tableau de *Louis XIV bénissant son arrière-petit-fils*, est un chef-d'œuvre d'expression, de grâce noble et

naïve, et de fidélité historique. Les mêmes qualités se retrouvent à un degré, sans doute moins éminent, mais cependant remarquable, dans les compositions de mademoiselle GRANDPIERRE : *Christine, reine de Suède, et Monaldeschi; une scène tirée du roman de Gilblas;* de mademoiselle REVEST : *Ruth et Noémi*, *le Poussin et le Dominiquin*; de madame PETIT-JEAN-TRIMOLET : *une jeune femme partage ses soins entre son mari malade et son enfant au berceau;* de madame SAUVAGEOT, née Gallyot, *la Pauvre fille*, etc.

Si nous n'eussions suivi, plutôt l'ordre indiqué par l'analogie des sujets traités, que celui qui résultait du degré de talent, nous aurions dû nommer, immédiatement après madame HERSENT, mademoiselle GÉRARD, dont les heureuses compositions, depuis si long-tems multipliées par la gravure, offrent constamment les jeux du premier âge et les douces habitudes de la maternité; madame HAUDEBOURT-LESCOT, dont le pinceau retrace avec tant d'esprit et de vérité une foule de scènes familières, prises dans toutes les classes de la société; et mademoiselle D'HERVILLY, sa jeune émule, et qui, suivant la même route, marche de si près sur ses traces.

Je retombe dans l'embarras où je me suis déjà trouvé, en rencontrant encore sous ma plume le nom de deux artistes, dont il est très-difficile de déterminer au juste le genre de talent, parce que leur talent s'exerce dans presque tous les genres : ce sont MM. SCHEFFER aîné et VAFFLARD. Le premier, avec deux tableaux de la plus grande dimension (*Gaston de Foix, trouvé mort après la victoire de Ravennes; saint Thomas d'Aquin, prêchant la confiance dans la bonté divine, pendant la tempête*), tableaux où l'on remarque une grande liberté de pinceau, et beaucoup de force d'expression ; le premier, dis-je, a exposé, à côté de ces deux immenses pages, une foule de petits tableaux, dont presque tous les sujets, tirés des mœurs du village, et empreints d'un charme inexprimable de naïveté, respirent la mélancolie, et en commu-

niquent la douce impression. Le second (M. VAFFLARD), à qui l'on doit le tableau colossal de *la dernière bénédiction de M. Bourlier, évêque d'Evreux*, a ajouté, à cette vaste composition, un très-grand nombre de productions, dans tous les genres et de toutes les dimensions. Cet artiste, dont le dessin laisse souvent à désirer plus de correction, et la couleur plus de vérité, a du moins le mérite de l'expression, et d'une composition remplie d'intérêt. Ce mérite est éminemmènt celui de M. VIGNERON, auquel d'ailleurs on ne saurait reprocher les mêmes défauts. C'est un des peintres dont les ouvrages sont en possession d'attirer la foule, et, cette année, elle s'est constamment portée à son *Exécution militaire*. MM. FLEURY et ROBERT, dans leurs scènes italiennes, où l'on rencontre, tantôt réunis, tantôt séparés, des moines, des religieuses, des pâtres et des brigands, ont fait briller un talent d'imitation pittoresque, comparable à celui de M. SCHNETZ. C'est dans les anciennes chroniques, dans les vieux fabliaux, que MM. LAURENT père et fils, DUCIS et COUPIN DE LA COUPRIE vont chercher les sujets que leur pinceau poli et brillant traduit avec tant de grâce sur la toile. Il y a beaucoup de vérité et de magie de couleur dans les compositions touchantes ou familières de MM. ROEHN père et fils. Les tableaux de M. MONGIN sont touchés avec autant d'esprit que de finesse. MM. RIOULT, JACOMIN et COLIN ont répandu un grand charme d'expression sur plusieurs scènes du genre le plus pathétique. Cet éloge s'applique aussi justement aux peintres de l'école de Lyon : *la Chambre à louer* de M. BONNEFOND a été une des bonnes fortunes du Salon. M. GENOD (*scène de l'armée d'observation sur les Pyrénées*); M. MEILLAN (*un des grands Malheurs de la vie*), ont partagé, avec leur compatriote, les suffrages du public. MM. REVOIL (*François Ier faisant chevalier son petit-fils François II*), et RICHARD (*Louis de la Trémoille, prince de Talmont*), sont aussi de l'école lyon-

naise, et tous deux traitent, avec succès, les nobles sujets de la chevalerie.

MM. Boilly, Duval le Camus et Leprince prennent leurs héros dans un étage beaucoup plus bas. Ils vont les chercher dans les cafés, les marchés, les places publiques ou les corps-de-garde; mais ils les y présentent sous des traits si vrais et si divertissans, qu'on a le plus grand plaisir à les reconnaître.

TABLEAUX D'INTÉRIEURS,

PAYSAGES. — MARINES. — FLEURS. — MINIATURES. — PEINTURES SUR PORCELAINE.

Il suffirait sans doute de l'honorable distinction que S. M. vient d'accorder à MM. Bouton et Daguerre, pour faire apprécier le mérite des tableaux d'*intérieurs*, quand ce genre est traité avec le talent dont ces deux artistes ont fait des preuves si éclatantes. Déjà, avant eux, M. Granet, dont les premiers succès remontent à plus de vingt ans, avait donné une vogue extraordinaire à ces sortes de compositions. MM. Bouhot, Renoux et Berlot se montrent de plus en plus dignes d'associer, par des succès, leur nom à celui de ces magiciens, dont les pinceaux font, à leur gré, les ténèbres et la lumière. Nous ne devons pas omettre de nommer, avec eux, M. le comte de Forbin, directeur des musées royaux. Cette année, il a trouvé sur sa palette les plus brillans reflets du soleil de l'Égypte et de la Syrie (*Ruines de la Haute-Égypte, Ruines de Palmire*).

C'est aussi au grand jour qu'il faut chercher messieurs les paysagistes. Nous avons encore retrouvé parmi eux leur doyen et un de leurs meilleurs modèles, M. Taunay, dont la touche est si fine et si spirituelle. Après lui, nous citerons MM. Bertin : son pinceau, presque exclusivement voué aux sites pompeux de la Grèce antique, les reproduit

dans toute leur majesté. BIDAULD et WATELET, dont la décoration de la Légion-d'Honneur vient de constater les succès. Le premier n'orne peut-être pas la nature, mais il la peint comme il la voit, et il la voit comme elle est en effet. Le second rend avec le même bonheur la transparence des eaux et la fraîcheur des ombrages épais. Les grandes routes, les canaux et les foires de village sont toujours les domaines de M. DEMARNE. Les sites âpres du nord, les reflets mélancoliques du pâle soleil de novembre, sont imités avec fidélité par le pinceau un peu froid, mais pur, de M. REGNIER; le ciel lumineux de l'Italie, ses nobles fabriques, les rivages rians de la Méditerranée, sont dignement retracés par M. DUNOUY; et la palette de M. DUCLAUX n'a rien fait perdre de leur éclat aux riches paysages des environs de Lyon. MM. PERNOT, dans ses vues des châteaux de Joinville et de Bayard, de la chapelle de Guillaume-Tell et du village où naquit Jeanne d'Arc; RICOIS, dans celles de plusieurs sites de la Suisse, du Poitou et de la Normandie; LANGLACÉ, dans ses paysages du Dauphiné, de l'Auvergne et des environs de Paris; ANDRÉ GIROUX, dans quelques heureux essais, d'un genre varié, et BOISSELIER, dans plusieurs études, fruit de ses incursions à Rome et en Provence, ont tous prouvé qu'ils savent étudier la nature et en reproduire, avec talent, les beautés; mais le dernier, par son tableau de *Louis VII, dans les défilés de Laodicée*, s'est élevé à toute la hauteur du paysage historique, et nous a permis d'espérer en lui le digne successeur de ce jeune MICHALON, enlevé, à la fleur de l'âge, à un art dont il eût été l'honneur. M. DEBEZ a prouvé qu'on peut ne prendre que le titre d'*amateur*, et avoir un talent d'*artiste*. Nous terminerons cette longue série d'éloges mérités, par un juste hommage rendu au talent d'un étranger, M. CONSTABLE, peintre anglais. Il a enrichi notre exposition de trois paysages, dont le travail, examiné de près, n'offre qu'un mélange confus de tons crus et grossiers, mais qui, regardés

à quelques pas de distance, produisent une illusion qui est le comble des effets de l'art.

Nous devons à M. Garneray une suite de vues des ports de France, où il s'est montré le digne continuateur du premier des Vernet. M. Crépin a soutenu sa réputation comme peintre des combats sur mer, dans son tableau du *Bombardement de Cadix, le 23 septembre* 1823. MM. Gudin et Eugène Isabey se sont placés, dès leur début, au rang des plus habiles peintres de marines; et M. Bonington s'est montré digne d'être nommé après eux.

MM. Vandael et Redouté, qui semblent avoir surpris à la nature son secret pour faire éclore et nuancer les fleurs, ont reçu des bontés du Roi le digne prix du talent le plus brillant.

C'est pour rester fidèles à la hiérarchie des genres que nous finissons par les *miniatures;* mais nous ne craignons pas d'être taxés d'exagération, en disant qu'il est tel artiste dont le talent, sans reproche, peut élever ce genre à un si haut degré de perfection, qu'il parvient à se classer au premier rang. Pour le prouver, il nous suffira de citer les ouvrages de M. Saint; ce tribut, offert à un talent hors de ligne, ne nous empêche pas de rendre justice au fini des portraits de M. Augustin, à la grâce séduisante de ceux qu'on doit au pinceau de Mme Lisinka de Mirbel, et à la correction et à la vigueur, qui sont le cachet des productions de MM. Aubry, Hollier, Millet, Mansion et de madame Rouillard.

Il est impossible de parler des miniatures, sans citer le nom de M. Isabey. Le talent de cet artiste étonnant n'a rien perdu de son charme et de sa brillante facilité; mais pourquoi ne sort-il pas de ses fonds aériens, et de ses voiles de gaze abandonnés aux vents?

La peinture sur porcelaine, cet heureux moyen de reproduire, d'une manière inaltérable, les chefs-d'œuvre des maîtres de l'art, est presque exclusivement dévolue au pin-

ceau des dames. Parmi elles, M^me JACQUOTOT s'est depuis long-tems acquis la première place, par des succès auxquels elle ajoute encore à l'époque de chaque exposition. On a admiré cette année ses copies de *la Grande Sainte-Famille*, de Raphaël, et de la *Corine* de M. Gérard. Après elle, M^me RENAUDIN et M^lles LECLERC, PERLET et TREVERET, se sont particulièrement distinguées, dans le même genre.

SCULPTURE, GRAVURE, ETC.

Moins séduisante d'effets, moins voisine de l'illusion que la peinture, dont l'imitation s'étend à tous les objets de la nature, et qui en reproduit à la fois les formes et la couleur, la sculpture a, sur sa rivale, l'inappréciable avantage de la durée, et peut-être d'une destination plus noble encore, et plus généralement utile. Elle contribue, d'une manière indispensable, à l'ornement de nos temples, de nos palais et de nos tribunaux; elle décore, de ses chefs-d'œuvre, nos places, nos jardins publics, nos ponts, et tous nos grands monumens; et, soit qu'elle donne la vie au bronze, soit qu'elle anime le marbre, accessible aux regards et à l'admiration de tous, le pauvre en jouit comme le riche.

La France n'est pas moins heureusement dotée en sculpteurs distingués qu'en habiles peintres. Pour s'en convaincre, il suffit de jeter les yeux sur le tableau des récompenses et des encouragemens accordés par S. M. à nos statuaires. Ce tableau renfermant, outre le nom des artistes, la désignation des ouvrages qui leur ont mérité ces distinctions, nous y renvoyons nos lecteurs. Le nombre des artistes qui se livrent à la sculpture étant très-borné, nous ajouterons fort peu de noms à ceux déjà cités ; mais nous

nous reprocherions de n'en pas mentionner quelques-uns, que l'on aurait aimé à rencontrer parmi ceux-ci.

M. Bosio, qui s'est depuis long-tems placé au premier rang, a exposé, avec sa statue de *Henri IV à l'âge de douze ans*, chef-d'œuvre de grâce et d'expression, un *buste de madame Elisabeth*, qui a mérité le suffrage de son auguste frère. Il a été beaucoup moins heureux, selon nous, dans le *portrait-buste du roi*.

On doit au ciseau de M. Dupaty une statue de *Biblis changée en fontaine*, qui a aussi obtenu les éloges de S. M. Nous citerons auprès de cet ouvrage, *la Vénus sortant des eaux*, de M. Gois.

M. Cortot, sculpteur, décoré à la suite des précédentes expositions, et dont le talent a pour cachet la pureté des formes et la grâce de l'expression, a ajouté encore à sa réputation par son groupe de *la Vierge et l'Enfant Jésus*, et sa statue de *sainte Catherine*. M. Pradier, son digne émule, a droit aux mêmes éloges, pour sa charmante figure de *Psyché*.

M. Fragonard, en livrant à l'examen du public le modèle en plâtre de la statue colossale de *Pichegru*, destinée à être exécutée en bronze pour la ville d'Arbois, a prouvé, par la simplicité noble et touchante de cette grande composition, que son talent n'est pas au dessous de la tâche qu'il a acceptée, et que, dans sa main, le ciseau est le digne rival des pinceaux.

M. David n'a pas été moins heureux, dans sa belle figure de *Bonchamp à son lit de mort*. On doit au même artiste un grand nombre de bustes très-ressemblans, et d'une belle exécution.

MM. Bra : *Statue en pied de M^{gr} le Dauphin ; saint Pierre prêchant*. — Ramey : *J.-C. attaché à la colonne*. — De Bay père : *Saint Jean-Baptiste*. Ces artistes, par le talent qui dis-

tingue ces compositions capitales, se sont montrés dignes de l'honorable récompense que le Roi vient d'accorder à leurs travaux ; et M. RAGGI, qui l'a obtenue sur la présentation du ministre de l'intérieur, a prouvé, par son superbe groupe colossal d'*Hercule et Icare*, que personne ne la méritait mieux que lui.

Nous ne quitterons pas la sculpture sans mentionner, d'une manière particulière, une de ses productions les plus dignes d'attirer l'attention. C'est un *buste de S. M. Charles X, revêtu de ses habits royaux*, dont M. VALOIS a enrichi l'exposition, trop peu de tems avant sa clôture. Ce buste ne laisse rien à désirer sous le rapport de la ressemblance et de l'expression, et comme tout ce qui sort du ciseau de M. Valois, il est du travail le plus correct, et du fini le plus pur.

MM. GALLE et GATTEAUX, qui tiennent la première place parmi nos graveurs sur métaux, ont soutenu leur réputation, et M. CAUNOIS, leur digne émule, a ajouté à la sienne.

Nous avons fait connaître les encouragemens que le Roi a accordés à la gravure au burin, dans la personne de MM. RICHOMME et TARDIEU. Il y a long-tems que M. DESNOYERS a mérité et obtenu le même honneur, et, chaque année, il ajoute encore à ses titres.

M. SIMON fils a exposé un cadre de fort beaux modèles, pierres gravées en creux.

En rendant compte de la visite du Roi au Muséum, nous avons fait connaître les noms des dessinateurs lithographes qui ont obtenu les médailles décernées par S. M. aux artistes dont elle a daigné encourager les travaux.

Nous voici arrivés au terme de notre tâche. Nous résumerons cet examen en un seul mot : nous n'ignorons pas que la dernière exposition a eu des détracteurs ; mais, si elle a pé-

ché, ça été par excès, et non par défaut. S'il y eût eu moins, elle l'eût emporté, presque sans exception, sur toutes celles qui l'ont précédée ; et, malgré sa surabondance, elle a constaté, d'une manière victorieuse, la prospérité toujours croissante dont les arts jouissent dans notre heureuse patrie.

<div style="text-align: right;">P. A. V.</div>